U0146179

周培纳 书
华夏万卷 编

# 道德经

上海交通大学出版社
SHANGHAI JIAO TONG UNIVERSITY PRESS

**图书在版编目（CIP）数据**

道德经：楷书：赏读版 / 周培纳书；华夏万卷编
. —上海：上海交通大学出版社，2020
　ISBN 978-7-313-23326-4

Ⅰ. ①道… Ⅱ. ①周… ②华… Ⅲ. ①硬笔字–楷书
–法帖　Ⅳ. ①J292.12

中国版本图书馆 CIP 数据核字 (2020) 第 094999 号

**道德经 (楷书)·赏读版**
DAODE JING (KAISHU)·SHANG-DU BAN
**周培纳 书　华夏万卷 编**

| | | | |
|---|---|---|---|
| 出版发行 | 上海交通大学出版社 | 地　址 | 上海市番禺路 951 号 |
| 邮政编码 | 200030 | 电　话 | 021-64071208 |
| 印　刷 | 成都市火炬印务有限公司 | 经　销 | 全国新华书店 |
| 开　本 | 889mm×1194mm　1/16 | 印　张 | 9.5 |
| 字　数 | 84 千字 | | |
| 版　次 | 2020 年 6 月第 1 版 | 印　次 | 2020 年 6 月第 1 次印刷 |
| 书　号 | ISBN 978-7-313-23326-4 | | |
| 定　价 | 22.00 元 | | |

# 目　录

道常无名朴虽小天下莫能臣也侯王若能守之万物
将自宾天地相合以降甘露民莫之令而自均始制有
名名亦既有夫亦将知止知止可以不殆譬道之在天
下犹川谷之于江海知人者智自知者明胜人者有力
自胜者强知足者富强行者有志不失其所者久死而
不亡者寿大道泛兮其可左右万物恃之而生而不辞
功成不名有衣养万物而不为主常无欲可名于小万
物归焉而不为主可名为大是以圣人之能成大也以
其不为大也故能成大

庚子仲春周培纳书于金陵

# 道 经

**第一章** 道可道,非常道;名可名,非常名。无名,万物之始;有名,万物之母。故常无欲,以观其妙;常有欲,以观其徼。此两者,同出而异名,同谓之玄,玄之又玄,众妙之门。

**第二章** 天下皆知美之为美,斯恶已;皆知善之为善,斯不善已。故有无相生,难易相成,长短相形,高下相倾,音声相和,前后相随。是以圣人处无为之事,行不言之教,万物作焉而不辞,生而不有,为而不恃,功成而弗居。夫唯弗居,是以不去。

**第三章** 不尚贤,使民不争;不贵难得

## 译 文

**第一章** 道可知而可行,但不是恒久不变的道;名可以据实而定,但不是恒久不变的名。无名,是万物的原始;有名,是万物的开端。所以,经常保持清静无欲的状态,可以体察道的奥妙;经常保持有欲有求的状态,可以从中领悟道的作用。这两者,来源相同而名称不同,都十分的深远玄妙,深远又玄妙啊,这是解开天地万物奥妙的总门。

**第二章** 天下人都知道美的事物被称为"美",那是因为丑恶的存在;都知道善的事物被称为"善",那是因为有不善的存在。所以有和无相依而生,难和易相辅形成,长和短相比显现,高和下相互依存,音与声相互应和,前和后相互追随。因此圣人顺应自然,用"无为"的态度对待世事,用不言的方式施行身教,听任万物自然兴起而不加干预,滋养万物而不据为己有,功成业就而不自居功劳。正由于他不居功自傲,所以他的功业得到永存。

听朗读 赏经典

大成若缺其用不弊大盈若冲其用不穷大直若屈大巧
若拙大辩若讷躁胜寒静胜热清静为天下正天下有道
却走马以粪天下无道戎马生于郊罪莫厚于甚欲咎莫
憯于欲得祸莫大于不知足故知足之足常足矣不出于
户以知天下不窥于牖以知天道其出弥远者其知弥鲜
是以圣人不行而知不见而名弗为而成为学日益为道
日损损之又损以至于无为无为而无不为取天下常以
无事及其有事不足以取天下

岁在庚子仲春上浣周培纳出于金陵

之货,使民不为盗;不见可欲,使民心不乱。是以圣人之治,虚其心,实其腹,弱其志,强其骨,常使民无知无欲。使夫知者不敢为也。为无为,则无不治。

第四章 道冲,而用之或不盈。渊兮,似万物之宗。挫其锐,解其纷,和其光,同其尘。湛兮,似或存。吾不知其谁之子,象帝之先。

第五章 天地不仁,以万物为刍狗;圣人不仁,以百姓为刍狗。天地之间,其犹橐籥乎?虚而不屈,动而愈出。

译文

第三章 不推崇有贤德的人,使民众不互相争夺;不珍视难得的财物,使民众不去偷窃;不显耀足以引起贪欲的事物,使民众心绪安宁。所以圣人的治理原则是:净化民众的心灵,填饱民众的肚腹,减弱民众的竞争意图,增强民众的筋骨体魄。常使民众保持无知无欲,致使那些有才智的人也不敢妄为造事。顺应自然,按照"无为"的原则办事,天下就没有治理不好的事情。

第四章 大道空虚无形,但它的作用却是无穷无尽。它是那样深远啊,好像万物的本源。它不露锋芒,消解纷争,与日月齐光,与万物同尘。它是那样深不可测,又好像实际存在。我不知道它从何而来,似乎是天帝的祖先。

第五章 天地是无所谓偏爱的,它对待万事万物就像对待刍草、狗畜一样;圣人也是没有偏爱的,也同样像看待刍草、狗畜那样看待民众。天地之间,不正像个风箱一样吗?它空虚而不枯竭,鼓动越快风就越大,生生不息。议论越多离道越远,不如保持虚静的状态。

横画

注意上斜角度

一

中部略细

横画左低右高,整体略向右上倾斜。

| 一 | 一 | 一 | 一 |
| 万 | 万 | 万 | 万 |
| 天 | 天 | 天 | 天 |

听朗读 赏经典

道生一，一生二，二生三，三生万物。万物负阴而抱阳，冲气以为和。人之所恶，唯孤寡不谷，而王公以为称。故物或损之而益，或益之而损。人之所教，我亦教之。强梁者不得其死，吾将以为教父。

天下之至柔，驰骋天下之至坚。无有入无间，吾是以知无为之有益。不言之教，无为之益，天下希及之。

多言数穷,不如守中。

第六章 谷神不死,是谓玄牝。玄牝之门,是谓天地根。绵绵若存,用之不勤。

第七章 天长地久。天地所以能长且久者,以其不自生,故能长生。是以圣人后其身而身先,外其身而身存。非以其无私邪？故能成其私。

第八章 上善若水,水善利万物而不争。处众人之所恶,故几于道。居善地,心善渊,与善仁,言善信,正善治,事善能,动善时。夫唯不争,故无尤。

译文

**第六章** 生养天地万物的道是永恒长存的,这叫作深妙莫测的母体。深妙莫测母体的生育之门,就是天地的根本。连绵不绝啊,它就是这样的永存,它的作用是无穷无尽的。

**第七章** 天地的存在既长且久。天地之所以能长久存在,是因为它们不为了自己的生存而自然运行着,所以能够长久生存。因此,有道的圣人遇事谦退无争,反而能在众人之中领先;将自己置之度外,反而能保全自身。这不正是因为他无私吗?所以能成就他自身。

**第八章** 最高尚的德行像水一样,水善于滋润万物而不与万物相争。安居于众人都不喜欢的地方,所以它的行为最接近道。善于选择合适的地形作为居处,心胸保持沉静而深不可测,待人真诚、无私,说话恪守信用,为政精简处理,处事能够发挥所长,行动善于把握时机。因为他有不争的美德,所以不会出现过失。

竖画

起笔轻顿,然后垂直向下行笔,收笔轻顿提笔。

| 丨 | 丨 | 丨 | 丨 |
|---|---|---|---|
| 渊 | 渊 | 渊 | 渊 |
| 外 | 外 | 外 | 外 |

听朗读 赏经典

知人者智,自知者明;胜人者有力,自胜者
强;知足者富,强行者有志;不失其所者
久,死而不亡者寿。

金玉满堂,莫之能守;富贵而骄,自遗其
咎。功遂身退,天之道也。

广德若不足,建德若偷,质真若渝,大方无
隅,大器免成,大音希声,大象无形。

**第九章** 持而盈之，不如其已；揣而锐之，不可常保。金玉满堂，莫之能守；富贵而骄，自遗其咎。功遂身退，天之道也。

**第十章** 载营魄抱一，能无离乎？专气致柔，能如婴儿乎？涤除玄览，能无疵乎？爱民治国，能无以智乎？天门开阖，能为雌乎？明白四达，能无为乎？生之畜之，生而不有，为而不恃，长而不宰，是谓玄德。

**第十一章** 三十辐共一毂，当其无，有车之用。埏埴以为器，当其无，有器之

译 文

**第九章** 与其装得过满而溢出，不如适时停止灌注；器物打磨得过于尖利，锐势难以长久保持。纵然金玉满堂，没有谁能够守住；如果富贵到了骄横的程度，那是自己留下了祸根。一件事情做得圆满了，就藏锋收敛，这才符合自然规律。

**第十章** 精神和身体合一，能不分离吗？聚结精气以致柔和温顺，能做到像婴儿一样纯真吗？清除杂念而深入观察心灵，能做到没有瑕疵吗？爱民治国，能不用智巧吗？外表感官常受刺激而开合，内心能保持宁静状态吗？通彻晓悟一切，能顺应自然吗？让万事万物生长繁殖，生产万物，养育万物而不占为己有，让万物生长而不充当主宰，这就是最高深的德行。

**第十一章** 三十根辐条共同支撑着车毂，有了车毂中空的地方，才有车的作用。糅和陶土做成器具，有了器具中空的地方，才有器具的作用。开凿门窗建造房屋，有了四壁内门窗的空虚部分，才有房屋的作用。所以"有"是物体形成的条件，"无"发挥了物体的作用。

撇画

丿

略带弧度

注意流畅

撇画要劲挺舒展，且有一定的弧度。

| 丿 | 丿 | 丿 | 丿 |
| 金 | 金 | 金 | 金 |
| 身 | 身 | 身 | 身 |

听朗读 赏经典

为学日益,为道日损.损之又损,以至于无为. 无为而无不为.

故有无相生,难易相成,长短相形,高下相倾,音声相和,前后相随.

天地不仁,以万物为刍狗;圣人不仁,以百姓为刍狗.

故知足不辱,知止不殆,可以长久.

用。凿户牖以为室,当其无,有室之
用。故有之以为利,无之以为用。

第十二章 五色令人目盲,五音令人耳
聋,五味令人口爽,驰骋畋猎令人
心发狂,难得之货令人行妨。是以
圣人为腹不为目,故去彼取此。

第十三章 宠辱若惊,贵大患若身。何谓
宠辱若惊?宠为下。得之若惊,失
之若惊,是谓宠辱若惊。何谓贵大
患若身?吾所以有大患者,为吾有
身。及吾无身,吾有何患?故贵以
身为天下,若可寄天下;爱以身为

译文

第十二章 缤纷的色彩使人眼花缭乱,纷繁的韵律使人听觉失灵,丰盛的食物使人舌不知味,纵情狩猎使人心情放荡发狂,珍稀的物品使人行为不轨。所以圣人关注民众能否温饱,而不追逐声色之娱,摒弃物欲的诱惑,能保持安定知足的生活方式。

第十三章 受到宠爱和侮辱都感到惊恐,把宠辱看得如同祸患缠身。为什么得宠和受辱都感到惊慌失措?因为得宠是卑下的事情。得到宠爱感到格外惊喜,失去宠爱则令人惊慌不安,所以说得宠和受辱都会感到惊恐。为什么说会重视得如同祸患缠身?我之所以有大患缠身的感觉,是因为我太过于重视自身的存在。如果没有了自身的存在,我还会有什么祸患呢?所以只有愿意忘我治理天下的人,才可以把天下交给他;只有不顾自身来治理天下的人,才可以把天下托付给他。

捺 画

上细下粗　方向改变

　捺的上部要写得
轻,捺尾稍平,向右出锋。

| ㇏ | ㇏ | ㇏ | ㇏ |
| 人 | 人 | 人 | 人 |
| 大 | 大 | 大 | 大 |

听朗读 赏经典

5

天下万物生于有,有生于无。

道生一,一生二,二生三,三生万物。

不言之教,无为之益,天下希及之。

圣人恒无心,以百姓之心为心。

生而不有,为而不恃,长而不宰,是谓玄德。

以正治国,以奇用兵,以无事取天下。

祸兮,福之所倚;福兮,祸之所伏。

天下，若可托天下。

第十四章 视之不见名曰夷，听之不闻名曰希，搏之不得名曰微。此三者不可致诘，故混而为一。一者，其上不皦，其下不昧。绳绳不可名，复归于无物。是谓无状之状、无物之象，是谓惚恍。迎之不见其首，随之不见其后。执古之道，以御今之有。能知古始，是谓道纪。

第十五章 古之善为士者，微妙玄通，深不可识。夫唯不可识，故强为之容：豫兮，若冬涉川；犹兮，若畏四邻；

译 文

第十四章 想看看不见，把它叫"夷"；想听听不到，把它叫"希"，想摸摸不到，把它叫"微"。这三者的形状无从追究，它们原本就浑然为一。这个"一"，它的上面既不显得光明亮堂，下面也不显得阴暗晦涩。无头无绪、延绵不绝却又不可名状，一切运动都又回复到无形无象的状态。这就是没有形状的形状，不见物体的形象，这就是"惚恍"。迎着它看不见它的前头，跟着它也看不见它的后头。把握着早已存在的道，来驾驭现实存在的具体事物。能认识、了解宇宙的初始，这就叫作认识道的规律。

第十五章 古时候善于行道的人，见解微妙通达，深刻玄远，不是一般人可以理解的。正因为不能认识他，所以只能勉强地形容说：小心谨慎啊，好像冬天踩着水过河；警觉戒备啊，好像防备着邻国

点 画

轻入笔
注意角度
末端稍重

冬
妙

轻入笔，向右下行笔，收笔稍顿，形成头尖尾重之势。

听朗读 赏经典

# 名句回顾

道可道,非常道;名可名,非常名。

无名,万物之始;有名,万物之母。

致虚极,守静笃。万物并作,吾以观其复。

众人熙熙,如享太牢,如春登台。

人法地,地法天,天法道,道法自然。

道常无名,朴虽小,天下莫能臣也。

俨兮,其若客;涣兮,若冰之将释;

敦兮,其若朴;旷兮,其若谷;混兮,

其若浊。孰能浊以止,静之徐清?孰

能安以久,动之徐生?保此道者不

欲盈。夫唯不盈,故能敝而新成。

第十六章　致虚极,守静笃。万物并作,

吾以观其复。夫物芸芸,各复归其

根。归根曰静,是谓复命。复命曰

常,知常曰明。不知常,妄作,凶。知

常容,容乃公,公乃全,全乃天,天

乃道,道乃久,没身不殆。

第十七章　太上,下知有之;其次,亲而

译 文

的进攻;恭敬严肃啊,好像要去赴宴作客;顺应潮流啊,好像春天的冰块缓缓消融;纯朴厚道啊,好像没有经过加工的原料;旷远豁达啊,好像深幽的山谷;浑厚宽容啊,好像不清澈的浊流。谁能让浊流不再汹涌,在安静中慢慢澄清?谁能在长久的安定之后,又让它逐渐萌动生机?保持这个道的人不会自满。正因为他从不自满,所以能够去故更新。

第十六章　尽力使心灵空明达到极点,使生活清静坚守不变。万物都一齐蓬勃生长,我从而考察其往复的道理。那万物纷纷芸芸,各自返回它的本根。返回到它的本根就叫做清静,清静中孕育出新的生命。孕育出新生命是正常的自然规律,认识了自然规律就叫做心灵澄明。不认识自然规律,胡作非为,往往会遭受灾凶。认识自然规律的人是无所不包的,无所不包就会坦然公正,坦然公正就能周全,周全才能符合自然的道,符合自然的道才能长久,终生不会遇到危险。

提画

注意提笔的走向

不宜过长

轻顿笔后,由重到轻向右上出锋,笔速要快,笔画要直。

冰　冰　冰　冰

此　此　此　此

**第八十章** 小国寡民。使有什伯人之器而不用；使民重死而不远徙；虽有舟舆，无所乘之；虽有甲兵，无所陈之；使民复结绳而用之。甘其食，美其服，安其居，乐其俗。邻国相望，鸡犬之声相闻，民至老死，不相往来。

**第八十一章** 信言不美，美言不信。善者不辩，辩者不善。知者不博，博者不知。圣人不积：既以为人，己愈有；既以与人，己愈多。故天之道，利而不害；人之道，为而弗争。

**译文**

**第八十章** 使国家变小，使民众稀少。让民众有十倍百倍于人力的器械却并不使用，让民众重视生死而不向远方迁徙；虽然有船只车辆，却没地方可用；虽然有武器装备，却派不上用场；使民众重新使用结绳记事的方法。使民众饮食香甜、衣服漂亮、居住安适、风俗和乐。国与国之间互相望得见，鸡犬的叫声都可以听得见，但民众从生到死也不互相往来。

**第八十一章** 真实可信的话不漂亮，漂亮的话不真实。善良的人不善辩，善辩的人不善良。真正有知识的人不广博，广博的人不是真有知识。圣人无所积藏：尽力照顾别人，他自己也更为富有；尽力给予别人，自己反而更丰富。所以天之道，是让万事万物都得到好处而不受伤害；圣人的行为准则是，有所作为但无所争夺。

绞丝旁

上大下小 右齐

绞丝旁两撇折上大下小，提画短小，右侧齐平。

| 纟 | 纟 | 纟 | 纟 |
|---|---|---|---|
| 结 | 结 | 结 | 结 |
| 绳 | 绳 | 绳 | 绳 |

听朗读 赏经典

誉之；其次，畏之；其下，侮之。信不足焉，安有不信。悠兮其贵言，功成事遂，百姓皆谓我自然。

**第十八章** 大道废，有仁义；智慧出，有大伪；六亲不和，有孝慈；国家昏乱，有忠臣。

**第十九章** 绝圣弃智，民利百倍；绝仁弃义，民复孝慈；绝巧弃利，盗贼无有。此三者以为文不足，故令有所属：见素抱朴，少私寡欲。绝学无忧。

**第二十章** 唯之与阿，相去几何？美之与恶，相去何若？人之所畏，不可不

译 文

第十七章 最好的统治者，民众仅仅知道他的存在；其次的统治者，民众亲近他并且称赞他；再次的统治者，民众畏惧他；最下等的统治者，民众轻蔑他。统治者的诚信不足，也就得不到民众的信任。最好的统治者是多么遥远，他很少发号施令，事情办成功了，民众都说是自然而然。

第十八章 大道被废弃了，才有提倡仁义的需要；聪明智巧的现象出现了，伪诈才盛行一时；家庭出现了纠纷，才能显示出孝与慈；国家陷于混乱，才能看出忠臣。

第十九章 抛弃聪明智巧，民众可以得到百倍的好处；抛弃仁义，民众可以恢复孝慈的天性；抛弃巧诈和货利，盗贼也就没有了。圣智、仁义、巧利这三者全是巧饰，作为治理社会的法则是不够的，所以要使人们的思想认识有所归属：保持纯洁朴实的本性，减少私欲杂念。抛弃所谓的学问，才能免于忧患。

第二十章 应诺和呵斥，相距有多远？美好和丑恶，又相差多少？让别人畏惧的，自己也不能不畏惧。

横 折

横略斜

折角有力

横略上斜，注意转折处要写得棱角分明。

畏

足

听朗读 赏经典

圣人为而不恃,功成而不处,其不欲见贤邪?

第七十八章 天下莫柔弱于水,而攻坚强者莫之能胜,以其无以易之。弱之胜强,柔之胜刚,天下莫不知,莫能行。是以圣人云:"受国之垢,是谓社稷主;受国不祥,是谓天下王。"正言若反。

第七十九章 和大怨,必有余怨,安可以为善?是以圣人执左契,而不以责于人。故有德司契,无德司彻。夫天道无亲,常与善人。

所以有道的圣人这才有所作为而不自恃己能,有所成就而不自居有功,他是不愿意显示自己的贤能吧?

第七十八章 天下再没有什么东西比水更柔弱了,而攻坚克强却没有什么东西可以胜过水,因为水的本质是无法改变的。弱胜过强,柔胜过刚,天下没有人不知道,但是没有人能实行。所以有道的圣人这样说:"承担一国的屈辱,这就是国家的君主;承担一国的祸灾,这就是天下的君王。"正面的话听起来却像是反话。

第七十九章 调和大怨,必然留有余怨,怎么可以算作是善呢?所以有道的圣人拿着券契,但并不用来向人讨债。所以有德的人掌管券契,没有德的人掌管税收。天道对任何人都没有偏爱,总是帮助有德的善人。

言字旁

横左伸 ⺬ 点横相离

横左伸

首点与横要相离,折与点对正,横短斜,竖提有力。

| 讠 | 讠 | 讠 | 讠 |
| 谓 | 谓 | 谓 | 谓 |
| 诟 | 诟 | 诟 | 诟 |

听朗读 赏经典

37

畏。荒兮,其未央哉! 众人熙熙,如享太牢,如春登台。我独泊兮,其未兆,如婴儿之未孩;傫傫兮,若无所归! 众人皆有余,而我独若遗。我愚人之心也哉,沌沌兮! 俗人昭昭,我独昏昏。俗人察察,我独闷闷。澹兮,其若海;飂兮,若无止。众人皆有以,而我独顽似鄙。我独异于人,而贵食母。

第二十一章 孔德之容,惟道是从。道之为物,惟恍惟惚。惚兮恍兮,其中有象;恍兮惚兮,其中有物;窈兮冥

**译文**

盲从的风气从远古以来就有,好像没有尽头的样子! 众人熙熙攘攘、兴高采烈,如同去参加盛大的宴席,如同春天里登台眺望美景。而我却独自淡泊宁静,无动于衷,就像婴儿还不会欢笑;疲倦闲散啊,好像浪子没有归宿! 众人都感到满足,而我却像一无所有。我真是只有一颗愚人的心啊,终日混混沌沌! 众人光辉自炫,唯独我迷迷糊糊。众人都那么工于算计,唯独我这样茫然无知。心是那样辽阔啊,像汹涌的大海没有边际;思绪就像疾风劲吹啊,飘扬万里没有尽头。世人都各有所用,唯独我显得愚昧笨拙。我是这样的与众不同,看重寻求道的滋养。

**第二十一章** 大德的行动,是由道所决定的。道这个东西,没有清楚的固定实体。它是那样恍恍惚惚啊,其中却有形象;它是那样恍恍惚惚啊,其中却有实物;它是那样幽深啊,其中却有精气。

---

**横钩**

横长钩短　角度宜小

一

横长钩短,出钩要短小有力,指向字的中心。

| 一 | 一 | 一 | 一 |
| 牢 | 牢 | 牢 | 牢 |
| 窈 | 窈 | 窈 | 窈 |

是以轻死。夫唯无以生为者，是贤于贵生。

第七十六章 人之生也柔弱，其死也坚强；草木之生也柔脆，其死也枯槁。故曰坚强者死之徒，柔弱者生之徒。是以兵强则灭，木强则折。强大处下，柔弱处上。

第七十七章 天之道，其犹张弓与？高者抑之，下者举之；有余者损之，不足者补之。天之道，损有余而补不足；人之道则不然，损不足以奉有余。孰能有余以奉天下？唯有道者。是以

**译文**

意从事于求生的人，胜于过分爱重生命的人。

**第七十六章** 人活着的时候身体是柔软的，死了以后身体就变得僵硬。草木生长时是柔软脆弱的，死了以后就变得干枯。所以坚强的东西属于死亡的一类，柔弱的东西属于生长的一类。所以用兵逞强就会遭到灭亡，树木强大了就会遭到砍伐摧折。所以强大处于劣势，柔弱处于优势。

**第七十七章** 天道运行的法则，就像张弓上弦吧？弦拉高了就把它压低一些，低了就把它举高一些；拉得过满了就把它放松一些，拉得不足了就把它补充一些。天道运行的法则，是减少有余的补给不足的；可社会的法则却不是这样，是减少不足的来供奉给有余的人。谁能够减少有余的来供奉天下人呢？只有有道的人。

弓字旁

弓 上紧下松
等距

横向笔画缩短，且稍向右上倾斜，竖画下部略左斜，整体上紧下松。

| 弓 | 弓 | | 弓 | 弓 |
| 强 | 强 | | 强 | 强 |
| 张 | 张 | | 张 | 张 |

听朗读 赏经典

兮，其中有精。其精甚真，其中有信。自古及今，其名不去，以阅众甫。吾何以知众甫之状哉？以此。

第二十二章 曲则全，枉则直；洼则盈，敝则新；少则得，多则惑。是以圣人抱一为天下式。不自见，故明；不自是，故彰；不自伐，故有功；不自矜，故长。夫唯不争，故天下莫能与之争。古之所谓"曲则全"者，岂虚言哉？诚全而归之。

第二十三章 希言自然。故飘风不终朝，骤雨不终日。孰为此者？天地。天地

竖钩

竖笔直挺　出钩向左上

丨

竖笔长直，向左上出钩。

| 丨 | | 丨 | 丨 |
| 则 | 则 | 则 | 则 |
| 争 | 争 | 争 | 争 |

听朗读 赏经典

恶,孰知其故？天之道,不争而善胜,不言而善应,不召而自来,坦然而善谋。天网恢恢,疏而不失。

第七十四章 若民恒且不畏死,奈何以杀惧之也？若民恒且畏死,则为奇者,吾将得而杀之,夫孰敢矣？若民恒且必畏死,则恒有司杀者。夫代司杀者杀,是代大匠斫也。夫代大匠斫者,希不伤其手矣。

第七十五章 民之饥,以其上食税之多,是以饥;民之难治,以其上之有为,是以难治;民之轻死,以其求生之厚,

竖心旁

忄

左低右高

忄

恢

恒

先写两点,再写中竖。整体上左点低,右点高。

听朗读 赏经典

尚不能久,而况于人乎？故从事于道者同于道,德者同于德,失者同于失。故同于道者,道亦得之;同于失者,道亦失之。信不足焉,有不信焉。

第二十四章 企者不立,跨者不行,自见者不明,自是者不彰,自伐者无功,自矜者不长。其在道也,曰余食赘行,物或恶之,故有道者不处。

第二十五章 有物混成,先天地生。寂兮寥兮！独立而不改,周行而不殆,可以为天地母。吾不知其名,字之曰道,

译文

尚且不能长久,更何况是人呢？所以寻求道的人就与道合一,寻求德的人就与德合一,失道与失德的人就与失合一。与道合一的人,道也乐于得到他;与失合一的人,道也抛弃他。统治者的诚信不足,就会有人不信任他。

第二十四章 踮起脚跟想要站得高反而站立不住,迈起大步想要前进得快反而不能远行,自逞己见的反而得不到彰明,自以为是的反而得不到显昭,自我夸耀的建立不起功勋,自高自大的人不能领导众人。从道的角度看,以上这些急躁炫耀的行为,只能说是剩饭赘瘤,因为它们是令人厌恶的东西,所以有道的人决不这样做。

第二十五章 有一个东西浑然而成,在天地形成以前就已经存在。听不到它的声音也看不见它的形体！不依靠任何外力而独立长存,从不改变,循环运行而永不衰竭,可以作为天地的根本。我不知道它的名字,把它叫作"道",再勉强给它起个名字叫作"大"。它

弯钩

微右弯    出钩有力

）  ）  ）  ）  ）

）  乎  乎  乎  乎

独  独  独  独

弯钩从左上轻起笔,中间行笔微向右弯,最后向左上出钩。

听朗读 赏经典

11

能知，莫能行。言有宗，事有君。夫唯无知，是以不我知。知我者希，则我贵矣。是以圣人被褐而怀玉。

**第七十一章** 知不知，尚矣；不知知，病也。是以圣人之不病也，以其病病也，是以不病。

**第七十二章** 民不畏威，则大威至；无狎其所居，无厌其所生。夫唯不厌，是以不厌。是以圣人自知不自见，自爱不自贵。故去彼取此。

**第七十三章** 勇于敢者则杀，勇于不敢者则活。此两者，或利或害。天之所

**译文**

第七十章　我的话很容易理解，很容易施行；但是天下竟没有谁能理解，没有谁能施行。言论有宗旨，行事有要领。正由于人们不理解这个道理，因此才不理解我。知道我的人少，那我就更尊贵了。所以有道的圣人总是穿着粗布衣服，怀里揣着美玉。

第七十一章　知道自己还有所不知，这是很高明的；不知道却自以为知道，这就是大毛病了。之所以有道的圣人没有毛病，是因为他把"不知知"这种毛病当作毛病，所以他没有毛病。

第七十二章　当民众不畏惧统治者的威压时，那么可怕的祸乱就要到来了；不要逼迫得民众不得安居，不要阻塞民众谋生的道路。只有不压迫民众，民众才不厌恶统治者。所以有道的圣人不但有自知之明而且也不自我表现，有自爱之心也不自以为高贵。所以要舍弃自见、自贵而保持自知、自爱。

衣字旁

点横分离　中部紧凑

衣

"衣"字作左偏旁时，首点靠右，整体瘦长。

| 衤 | 衤 | 衤 | 衤 |
| --- | --- | --- | --- |
| 被 | 被 | 被 | 被 |
| 褐 | 褐 | 褐 | 褐 |

听朗读 赏经典

强为之名曰大。大曰逝,逝曰远,远曰反。故道大,天大,地大,王亦大。域中有四大,而王居其一焉。人法地,地法天,天法道,道法自然。

第二十六章 重为轻根,静为躁君。是以君子终日行,不离辎重。虽有荣观,燕处超然。奈何万乘之主,而以身轻天下?轻则失本,躁则失君。

第二十七章 善行无辙迹;善言无瑕谪;善数不用筹策;善闭,无关楗而不可开;善结,无绳约而不可解。是以圣人常善救人,故无弃人;常善救物,

译文

广大无边而无所不至,无所不至而伸展遥远,伸展遥远而又返回本原。所以说道大,天大,地大,王也大。宇宙间有四大,而王居其中之一。人取法于地,地取法于天,天取法于道,而道本性自然。

第二十六章 稳重是轻浮的根基,安静是躁动的主宰。因此君子终日行走,不离开装载粮草的车辆。虽然有美景吸引着他,却能安然处之。为什么大国的君主,还要以轻率躁动治理天下呢?轻率就会失去根本,急躁就会丧失主宰。

第二十七章 善于行走的不会留下痕迹;善于言谈的不会留下瑕疵;善于计算的用不着筹策;善于关闭的,不用栓锁而使人不能打开;善于捆缚的,不用绳索而使人不能解开。因此圣人善于挽救人,所以没有被遗弃的人;经常善于物尽其用,所以没有被废弃的物品,这就叫作内藏着的聪明智慧。所以

斜钩

弧度适中 向上出钩

斜钩弯曲弧度要适中,出钩垂直向上,短小有力。

域
戈

听朗读 赏经典

夫慈,以战则胜,以守则固。天将建之,如以慈垣之。

第六十八章 善为士者不武,善战者不怒,善胜敌者弗与,善用人者为之下。是谓不争之德,是谓用人,是谓配天,古之极也。

第六十九章 用兵有言:"吾不敢为主而为客,不敢进寸而退尺。"是谓行无行,攘无臂,执无兵,乃无敌矣。祸莫大于轻敌,轻敌几丧吾宝。故抗兵相若,哀者胜矣。

第七十章 吾言甚易知,甚易行;天下莫

**译文**

战就能够胜利,凭借慈爱来守卫就能坚固。天将要谁有所树立,就用慈爱来保护他。

**第六十八章** 善于做武士的人不逞其勇武,善于打仗的人不轻易发怒,善于胜敌的人不与敌人正面冲突,善于用人的人居于人之下。这叫作不与人争的品德,这叫作运用别人的能力,这叫作符合自然的道理,是古时极致的境界。

**第六十九章** 用兵的人曾经这样说:"我不敢做主导者,而宁可做宾从者;我不敢前进一寸,而宁可后退一尺。"这就叫作虽然有阵势却像没有阵势可摆一样,虽然奋臂却像没有臂膀可举一样,虽然有兵器却像没有兵器可以执握一样,虽然面临敌人却像没有敌人可打一样所向无敌。再没有比轻敌更大的祸患了,轻敌几乎丧失了我的法宝。所以,两军实力相当的时候,怀有悲悯之心的一方可以获得胜利。

**心字底**

点画错落 心 卧钩偏右

心字底的三个点写法各异,高低错落,笔断意连。

| 心 | 心 | 心 | 心 |
| 慈 | 慈 | 慈 | 慈 |
| 怒 | 怒 | 怒 | 怒 |

听朗读 赏经典

故无弃物,是谓袭明。故善人者,善人之师;不善人者,善人之资。不贵其师,不爱其资,虽智大迷。是谓要妙。

第二十八章 知其雄,守其雌,为天下谿。为天下谿,常德不离,复归于婴儿。知其白,守其黑,为天下式。为天下式,常德不忒,复归于无极。知其荣,守其辱,为天下谷。为天下谷,常德乃足,复归于朴。朴散则为器,圣人用之,则为官长。故大制不割。

第二十九章 将欲取天下而为之,吾见其不得已。天下神器,不可为也。为

**译文**

善人可以作为善人们的老师;不善人可以作为善人的借鉴。不尊重老师,不爱惜他借鉴的对象,虽然自以为聪明,其实是大大的糊涂。这是精深微妙的道理。

**第二十八章** 深知雄强重要,却安守雌柔的地位,甘愿做天下的溪涧。甘愿做天下的溪涧,美德就不会离失,回复到婴儿般单纯的状态。深知光明的显赫,却安于幽暗的地位,甘愿做天下的榜样。甘愿做天下的榜样,美德永不失去,恢复到不可穷极的真理。深知荣耀的尊贵,却安守卑下的地位,甘愿做天下的山谷。甘愿做天下的山谷,美德才得以充足,回复到自然本初朴素纯真的状态。朴素本初的东西经制作而成器物,有道的人利用它们,则为百官之长。所以,完美的体制浑然如一。

**第二十九章** 想要治理天下却又要用强制的办法,我看他不能够达到目的。天下是神圣的宝物,不能够用强力统治。

横撇

横笔略斜　撇有弧度

轻入笔,向右行笔,横笔略斜;转折轻顿,再尚左下写撇画。

| 刁 | 刁 | 刁 | 刁 |
| 复 | 复 | 复 | 复 |
| 取 | 取 | 取 | 取 |

听朗读 赏经典

其善下之,故能为百谷王。是以欲上民,必以言下之;欲先民,必以身后之。是以圣人处上而民不重,处前而民不害。是以天下乐推而不厌。以其不争,故天下莫能与之争。

**第六十七章** 天下皆谓我大,大而不肖。夫唯不肖,故能大。若肖,久矣其细也夫。我恒有三宝,持而宝之:一曰慈,二曰俭,三曰不敢为天下先。夫慈故能勇,俭故能广,不敢为天下先,故能为成器长。今舍其慈且勇,舍其俭且广,舍其后且先,则死矣。

反文旁

文

两撇有别　横画上斜　撇捺伸展

中心紧凑,四周舒展,第二撇起笔靠近横的起笔位置。

| 文 | 文 | | 文 | 文 |
| 敢 | 敢 | | 敢 | 敢 |
| 故 | 故 | | 故 | 故 |

**译文**

**第六十六章** 江海之所以能够成为百川河流汇集的地方,乃是由于它善于处在低下的地方,所以能够成为百川之王。所以圣人要领导民众,必须用言辞对民众表示谦下;要想领导民众,必须把自己的利益放在他们的后面。所以有道的圣人虽然地位居于民众之上,而民众并不感到沉重负担。居于民众之前,而民众并不感到受害。天下的民众都乐意推崇他而不感到厌倦。因为圣人不与民众相争,所以天下没有人能和他相争。

**第六十七章** 天下人都说我大,大却不像个样子。正因为不像个样子,所以才能大。如果它像任何一个具体的事物,那么道也就显得很渺小了。我有三件法宝执守而且珍视它们:第一件叫作慈爱,第二件叫作俭约,第三件是不敢居于天下人的前面。有了慈爱所以能勇武,有了俭约所以能大方,不敢居于天下人之先,所以能成为造就万物的首长。现在丢弃了慈爱和勇敢,丢弃了俭约以及广博,舍弃退让以及争先,那就死定了。凭借慈爱来征

者败之，执者失之。故物或行或随，或嘘或吹，或强或羸，或挫或隳。是以圣人去甚，去奢，去泰。

**第三十章** 以道佐人主者，不以兵强天下，其事好还。师之所处，荆棘生焉；大军之后，必有凶年。善有果而已，不敢以取强。果而勿矜，果而勿伐，果而勿骄，果而不得已，果而勿强。物壮则老，是谓不道。不道早已。

**第三十一章** 夫唯兵者，不祥之器，物或恶之，故有道者不处。君子居则贵左，用兵则贵右。兵者不祥之器，非君

译 文

用强力统治天下一定会失败，用强力把持天下一定会失去天下。世人秉性不一，有的积极前行，有的消极跟随；有的性情和缓，有的性格急躁；有的身强力壮，有的羸弱不堪；有的小受挫折，有的全部毁伤。因此圣人要除去那种极端、奢侈的、过度的措施和法度。

**第三十章** 依照道的原则辅佐君主的人，不以兵力强加于天下，穷兵黩武这种事必然会得到报应。军队所到的地方，会荆棘横生；大战之后，一定会出现荒年。善于用兵的人，只要达到用兵的目的也就可以了，并不以兵力强大而逞强好斗。战胜了却不自满，战胜了也不骄傲自夸，战胜了也不要自以为是，战胜了也是出于不得已，战胜了千万不要逞强。事物过于强大就会走向衰朽，这就说明它不符合于道。不符合于道的，就会很快死亡。

**第三十一章** 兵器啊，是不祥的东西，人们都厌恶它，所以有道的人不使用它。君子平时居处就以左边为贵，而用兵打仗时就以右边为贵。兵器这个不祥的东西，不是君子所使用

卧 钩

轻入笔　角度稍小

卧钩卧如月牙，行笔流畅圆转，一笔写成。

丶　必　恶

无为故无败,无执故无失。民之从事,常于几成而败之。慎终如始,则无败事。是以圣人欲不欲,不贵难得之货;学不学,复众人之所过,以辅万物之自然而不敢为。

第六十五章 古之为道者,非以明民,将以愚之。民之难治,以其智多。故以智治国,国之贼;不以智治国,国之福。知此两者亦稽式。常知稽式,是谓玄德,玄德深矣远矣,与物反矣,然后乃至大顺。

第六十六章 江海所以能为百谷王者,以

女字旁

女

提画左仲 女 右齐

"女"字作左偏旁时,整体稍向右上倾斜,横画变提,右不出头。

女 女 女 女
如 如 如 如
始 始 始 始

子之器。不得已而用之,恬淡为上。胜而不美,而美之者,是乐杀人。夫乐杀人者,则不可得志于天下矣。吉事尚左,凶事尚右;偏将军居左,上将军居右,言以丧礼处之。杀人之众,以悲哀泣之;战胜,以丧礼处之。

**第三十二章** 道常无名,朴虽小,天下莫能臣也。侯王若能守之,万物将自宾。天地相合,以降甘露,民莫之令而自均。始制有名。名亦既有,夫亦将知止。知止可以不殆。譬道之在天下,犹川谷之于江海。

**横折钩**

丁

横略斜　转折稍顿

横略上斜,竖笔因字形的不同可斜可直,出钩短小有力。

丁
尚
用

听朗读 赏经典

**第六十三章** 为无为，事无事，味无味。大小多少，报怨以德。图难于其易，为大于其细。天下难事，必作于易；天下大事，必作于细。是以圣人终不为大，故能成其大。夫轻诺必寡信，多易必多难。是以圣人犹难之。故终无难矣。

**第六十四章** 其安易持，其未兆易谋，其脆易泮，其微易散。为之于未有，治之于未乱。合抱之木，生于毫末；九层之台，起于累土；千里之行，始于足下。为者败之，执者失之，是以圣人

提手旁

提画左伸　竖钩直挺　才

才　才　才　才
抱　抱　抱　抱
执　执　执　执

竖要写得笔直修长，钩要小巧有力，横画稍向右上倾斜。

听朗读 赏经典

第三十三章 知人者智，自知者明；胜人者有力，自胜者强；知足者富，强行者有志；不失其所者久，死而不亡者寿。

第三十四章 大道泛兮，其可左右。万物恃之而生而不辞，功成不名有，衣养万物而不为主。常无欲，可名于小；万物归焉而不为主，可名为大。是以圣人之能成大也，以其不为大也，故能成大。

第三十五章 执大象，天下往。往而不害，安平太。乐与饵，过客止。道之出口，淡乎其无味，视之不足见，听之

## 译文

第三十三章 能了解、认识别人叫作智慧，能认识、了解自己才算心明；能战胜别人是有力的，能克制自己的弱点才算刚强；知道满足的人才是富有，坚持力行、努力不懈的就是有志；不离失本分的人就能长久不衰，身虽死而道仍存的，才算真正的长寿。

第三十四章 大道像江河泛滥，汹涌澎湃无边无缘。万物依赖它生长，它从不推辞责任，完成了功业而不占有名誉，它养育万物而不自以为主人。它没有任何欲望，可以说是渺小；万物归附而不自以为主宰，可以说真是很伟大。所以圣人之所以能够成就伟大，是因为他不自以为自己伟大，所以才成为真正的伟大。

第三十五章 谁执守了那伟大的道，普天下的人们便都来投靠他。投靠他而不互相伤害，于是大家就和平而安泰。音乐和美好的食物，使过路的人都为之停步。用言语来表述大道，是平淡而无味的，想看它也看不见，想听它也听不清，而它的作用却是无穷无尽的。

竖弯钩

转折圆润 向上出钩

乚

乚 见 也

转折处圆润，横笔尾部略微上翘，转向上方出钩。

听朗读 赏经典

静也,故宜为下也。故大邦以下小邦,则取小邦;小邦以下大邦,则取于大邦。故或下以取,或下而取。大邦不过欲兼畜人,小邦不过欲入事人。夫两者各得所欲,则大者宜为下。

**第六十二章** 道者万物之奥。善人之宝,不善人之所保。美言可以市,尊行可以加人。人之不善,何弃之有？故立天子,置三公,虽有拱璧以先驷马,不如坐进此道。古之所以贵此道者何？不曰:求以得,有罪以免邪？故为天下贵。

译文

第六十一章 大国就好比是江河的下游,又好比是天下的雌性。天下的雌雄交合,雌性常常凭借安静胜过雄性。这是因为雌性安静,所以居于柔下的位置。所以大国能自居小国之下,就可以取得小国的拥护;小国自居于大国之下,就可以被大国接纳。所以有的自居在下面而能取得拥护,有的自居在下面而获得接纳。大国不过是想蓄养人,小国不过是想事奉人。这样两者都各得所欲求的,那么大国应该自居于下面。
第六十二章 道是荫庇万物之所。善良之人珍视它,不善的人也要依赖。美好的言辞可用于交易,尊贵的行为可以给人施加影响。不善的人,有什么可以抛弃的呢?所以在天子即位,设置三公的时候,虽然有拱璧在先驷马在后的献礼仪式,还不如把这个道进献给他们。自古以来,人们之所以把道看得这样宝贵,是为什么呢?不就是说,有求则必有所得,有罪也能免除灾祸吗?所以道才被天下人所珍视。

右耳刀

阝 居右下 悬针竖

右耳刀应写大,呈上扬下坠之势,悬针竖在字中整体居右靠下。

| 阝 | 阝 | | 阝 | 阝 |
| 邦 | 邦 | | 邦 | 邦 |
| 邪 | 邪 | | 邪 | 邪 |

听朗读 赏经典

不足闻，用之不足既。

**第三十六章** 将欲歙之，必固张之；将欲弱之，必固强之；将欲废之，必固举之；将欲取之，必固予之。是谓微明。柔弱胜刚强。鱼不可脱于渊，国之利器不可以示人。

**第三十七章** 道常无为，而无不为。侯王若能守之，万物将自化。化而欲作，吾将镇之以无名之朴。无名之朴，夫亦将无欲。不欲以静，天下将自定。

**译文**

**第三十六章** 想要收敛它，必先扩张它；想要削弱它，必先加强它；想要废去它，必先抬举它；想要夺取它，必先给予它。从细微中发现变化，柔弱就能战胜刚强。鱼的生存不可以脱离池渊，治国的法宝不能轻易出示于人。

**第三十七章** 道常是顺应自然而无所作为的，却又没有什么事情不是它所作为的。侯王如果能按照道的原则为政治民，万事万物就会自我化育、自生自灭而得以充分发展。自生自长而产生贪欲时，我就要用道来镇住它。用道的真朴来镇服它，就不会产生贪欲之心了。万事万物没有贪欲之心了，天下便自然而然达到稳定、安宁。

竖提

起笔梢顿　　竖笔直长

呈 45° 角提出

起笔、行笔、收笔一气呵成，提与竖呈45°角。

| 乚 | 乚 | 乚 | 乚 |
|---|---|---|---|
| 既 | 既 | 既 | 既 |
| 镇 | 镇 | 镇 | 镇 |

听朗读 赏经典

廉而不刿,直而不肆,光而不耀。

第五十九章 治人事天,莫若啬。夫唯啬,是以早服;早服谓之重积德;重积德则无不克;无不克则莫知其极;莫知其极,可以有国;有国之母,可以长久。是谓深根固柢、长生久视之道。

第六十章 治大国,若烹小鲜。以道莅天下,其鬼不神;非其鬼不神,其神不伤人;非其神不伤人,圣人亦不伤人。夫两不相伤,故德交归焉。

第六十一章 大邦者,下流也,天下之牝也。天下之交也,牝恒以静胜牡。为其

译文

第五十九章 治理民众和侍奉天道,没有比吝惜更好的办法。只有吝惜,因此早早从事于道;早早从事于道就叫作不断地积德;不断地积德,就没有什么不能攻克的;没有什么不能攻克,那就无法估量他的力量;具备了这种无法估量的力量,就可以保有国家;保有国家的根本,国家就可以长久维持。国运长久就叫作根深柢固,符合长久维持之道。

第六十章 治理大国,好像煎烹小鱼。用道治理天下,鬼神起不了作用;不是鬼不起作用,而是鬼怪的作用伤不了人;不但鬼的作用伤害不了人,圣人有道也不会伤害人。鬼神和有道的圣人都不伤害人,所以功德都归于圣人。

月字旁

竖撇 横短小

月

横笔整体缩短且稍向右上斜,竖笔直长,整体窄长。

| 月 | 月 | 月 | 月 |
| 服 | 服 | 服 | 服 |
| 胜 | 胜 | 胜 | 胜 |

听朗读 赏经典

# 德 经

**第三十八章** 上德不德,是以有德;下德不失德,是以无德。上德无为而无以为,上仁为之而无以为,上义为之而有以为,上礼为之而莫之应,则攘臂而扔之。故失道而后德,失德而后仁,失仁而后义,失义而后礼。夫礼者,忠信之薄而乱之首。前识者,道之华而愚之始。是以大丈夫处其厚,不居其薄,处其实,不居其华。故去彼取此。

**第三十九章** 昔之得一者:天得一以清,地得一以宁,神得一以灵,谷得一以盈,侯王得一以为天下正。其至也,

听朗读 赏经典

**第五十七章** 以正治国，以奇用兵，以无事取天下。吾何以知其然哉？天下多忌讳，而民弥叛；民多利器，国家滋昏；人多知而奇物滋起；法令滋章，盗贼多有。是以圣人之言曰："我无为，而民自化；我好静，而民自正；我无事，而民自富；我无欲，而民自朴。"

**第五十八章** 其政闷闷，其民淳淳；其政察察，其民缺缺。祸兮，福之所倚；福兮，祸之所伏。孰知其极？其无正也？正复为奇，善复为妖。人之迷也，其日固久矣。是以圣人方而不割，

**译文**

**第五十七章** 以无为、清静之道去治理国家，以奇巧、诡秘的办法去用兵，以无所作为取得天下。我怎么知道道理是这样的呢？天下的禁忌越多，而民众就反叛得越厉害；民众的先进武器越多，国家就越混乱；人们的巧智越多，怪事就会更加兴盛；法令越是森严，盗贼就越是不断地增加。所以有道的圣人说："我无所作为，民众就自我化育；我喜欢清静，民众自己走上正途；我无所行事，而民众能让自己富足；我无所欲求，而民众能自然淳朴。"

**第五十八章** 国家政治宽厚清明，民众就淳朴忠诚；国家政治明察是非，民众就狡黠欺诈。祸啊，福依傍在它的里面；福啊，祸藏伏在它的里面。谁能知道究竟是灾祸还是幸福呢？它们没有确定的标准吗？正又转变为邪，善又转变为恶。人们的迷惑，由来已久了。所以有道的圣人方正而不割伤人，锋利而不刺伤人，直率而不放肆，光亮而不刺眼。

三点水

略呈弧形

氵

| 氵 | 氵 | 氵 | 氵 |
| 法 | 法 | 法 | 法 |
| 滋 | 滋 | 滋 | 滋 |

第一笔为右点，第二笔右点略靠左，第三笔为提，三笔略呈弧形。

谓：天毋已清将恐裂，地毋已宁将恐发，神毋已灵将恐歇，谷毋已盈将恐竭，侯王毋已贵以高将恐蹶。故必贵而以贱为本，必高矣而以下为基。夫是以侯王自谓孤、寡、不榖。此其贱之本与，非也？故致数与无与。是故不欲禄禄如玉，珞珞如石。

第四十章 反者道之动，弱者道之用。天下万物生于有，有生于无。

第四十一章 上士闻道，仅能行之；中士闻道，若存若亡；下士闻道，大笑之——不笑不足以为道。故建言有之：明

**译文**

就其极端的情况来说：天无休止地清明，恐怕要崩裂，地无休止地安宁，恐怕要震溃，神无休止地显灵下去，恐怕要消歇，河谷无休止地保持流水，恐怕要干涸，侯王无休止地保持高贵的地位，恐怕要被倾覆。所以想要贵就要把贱作为根本，想要高就得以下为基础。所以侯王们自称为"孤""寡"不榖"。这就是以贱为根本，不是吗？追求过多的声誉就会失去声誉。所以得道之士不愿晶莹像宝玉，而宁愿质朴如山石。

**第四十章** 循环往复的运动变化是道的运动，道的作用是微妙、柔弱的。天下的万物产生于看得见的有形物质，有形物质又产生于不可见的无形物质。

**第四十一章** 上士听了道的理论，只能去实行；中士听了道的理论，将信将疑；下士听了道的理论，哈哈大笑——不被嘲笑，那就不足以称其为道了。因此古时

示字旁

靠近竖的起点

注意夹角

礻

垂露竖

转折处在首点的下方，垂露竖起笔位于撇中间稍靠上。

| 礻 | 礻 | 礻 | 礻 |
|---|---|---|---|
| 神 | 神 | 神 | 神 |
| 禄 | 禄 | 禄 | 禄 |

听朗读 赏经典

蛇不螫, 攫鸟猛兽不搏。骨弱筋柔而握固。未知牝牡之合而朘作, 精之至也。终日号而不嗄, 和之至也。和曰常, 知和曰明, 益生曰祥, 心使气曰强。物壮则老, 谓之不道, 不道早已。

第五十六章 知者不言, 言者不知。塞其兑, 闭其门, 挫其锐, 解其纷, 和其光, 同其尘, 是谓玄同。故不可得而亲, 亦不可得而疏; 不可得而利, 亦不可得而害; 不可得而贵, 亦不可得而贱。故为天下贵。

译文

**第五十五章** 道德涵养浑厚的人, 就好比初生的婴孩。蜂蝎毒蛇不螫他, 鸷鸟猛兽不会搏击他, 筋骨柔弱但拳头却握得很紧。他虽然不知道男女的交合之事, 但他的小生殖器却自动勃起, 这是因为精气充沛的缘故。他整天啼哭, 但嗓子却不会沙哑, 这是元气柔和的缘故。自然和谐的状态是恒定的, 知道什么是自然和谐就叫作"明", 刻意增加生命这就叫作不祥, 心放任气的发泄就叫作"强"。事物过度强盛就会衰老, 这就叫作不合于道, 不合于道就会快速灭亡。

**第五十六章** 聪明的智者不多说话, 到处说长论短的人不是聪明的智者。堵住出口, 关起门来, 挫去人们的锋芒, 解脱他们的纷争, 收敛他们的光耀, 混同于尘埃, 这就是玄妙的大同。这样就没有人可以亲近, 也没有人可以疏远; 没有人可以得到利益, 也没有人可以加以损害; 没有人可以使他尊贵, 也没有人可以使他卑贱。所以, 达到"玄同"境界的人为天下人所尊重。

牛字旁

提画左伸　牛　竖画直挺

"牛"字作左偏旁时, 要写得瘦长, 横画稍向右上倾斜。

| 牛 | 牛 | | 牛 | 牛 |
| 牧 | 牧 | | 牧 | 牧 |
| 物 | 物 | | 物 | 物 |

听朗读 赏经典

道若昧,进道若退,夷道若纇,上德若谷,大白若辱,广德若不足,建德若偷,质真若渝,大方无隅,大器免成,大音希声,大象无形。道隐无名。夫唯道,善始且善成。

**第四十二章** 道生一,一生二,二生三,三生万物。万物负阴而抱阳,冲气以为和。人之所恶,唯孤、寡、不穀,而王公以为称。故物或损之而益,或益之而损。人之所教,亦我而教人:强梁者不得其死——吾将以为教父。

**第四十三章** 天下之至柔, 驰骋于天下之

左耳刀

阝

垂露竖

耳刀要小巧,垂露竖长直,左耳刀在字中稍靠上。

| 阝 | 阝 | | 阝 | 阝 |
| 阴 | 阴 | | 阴 | 阴 |
| 阳 | 阳 | | 阳 | 阳 |

**译文**

立言的人说过这样的话:光明的道看似昏暗,前进的道看似后退,平坦的道看似崎岖,崇高的德看似峡谷,最洁白的东西像是受了玷污,广大的德好像不足,刚健的德好像急惰,质朴而纯真好像混浊未开,最方正的东西反而没有棱角,最大的器具无所合成,最大的乐音没有声响,最大的形象反不见踪迹。道幽隐而没有名称。只有这大道,善于开始而且善于完成。

**第四十二章** 道是独一无二的,道本身包含阴阳二气,阴阳二气相交而形成一种适匀的状态,万物在这种状态中产生。万物背阴而向阳,并且在阴阳二气的互相激荡中形成新的和谐体。人们最厌恶的,就是"孤""寡""不穀",但王公却用来称呼自己。所以对于事物而言,有时减损它却反而得到增加,有时增加它却反而得到减损。别人这样教导我,我也这样去教导别人:"强暴的人不得善终"——我把这句话当作施教的宗旨。

听朗读 赏经典

施是畏。大道甚夷,而民好径。朝甚除,田甚芜,仓甚虚,服文采,带利剑,厌饮食,财货有余,是谓盗夸。非道也哉!

**第五十四章** 善建者不拔,善抱者不脱,子孙以其祭祀不辍。修之身,其德乃真;修之家,其德有余;修之乡,其德乃长;修之邦,其德乃丰;修之天下,其德乃普。以身观身,以家观家,以乡观乡,以邦观邦,以天下观天下。吾何以知天下之然哉?以此。

**第五十五章** 含德之厚,比于赤子。蜂虿虺

**译文**

**第五十三章** 假如我稍微地有了知识,那么在大道上行走,唯一担心的是走了斜路。大道虽然平坦,但人们却喜欢走小路。朝政腐败已极,弄得农田荒芜,仓库十分空虚,而有人仍穿着锦绣的衣服,佩戴着锋利的宝剑,饱餐精美的食物,家里有富余的财货,这种人就叫大盗。这是多么无道啊!

**第五十四章** 善于树立的不可能被拔除,善于抱持的不会脱落,子孙凭借祭祀世代相传不会断绝。这种善建善抱的品德,修于身就表现出真实的德性,修于家就表现出充盈有余的德性,修于乡就表现出长久深远的德性,修于邦国就表现出丰厚的德性,修于天下就表现出无所不周、广被万物的德性。所以用自身的修身之道来观察别身,以自家察看观照别家,以自乡察看观照别乡,以平天下之道察看天下。我怎么会知道天下的情况之所以如此呢?就是因为我用了以上的方法和道理。

又字旁

撇画左伸　捺画变点

又

"又"字作左偏旁时整体写小,横短撇长,捺画变点。

| 又 | 又 | 又 | 又 |
|---|---|---|---|
| 难 | 难 | 难 | 难 |
| 观 | 观 | 观 | 观 |

听朗读 赏经典

至坚，无有入于无间，吾是以知无

为之有益。不言之教，无为之益，天

下希及之。

**第四十四章** 名与身孰亲？身与货孰多？得

与亡孰病？甚爱必大费，厚藏必多

亡。故知足不辱，知止不殆，可以长久。

**第四十五章** 大成若缺，其用不弊。大盈若

冲，其用不穷。大直若屈，大巧若

拙，大辩若讷。躁胜寒，静胜热。清

静为天下正。

**第四十六章** 天下有道，却走马以粪；天下

无道，戎马生于郊。罪莫厚于甚欲，

---

**译文**

**第四十三章** 天下最柔弱的东西，穿行于最坚硬的东西中，无形的力量可以穿透没有间隙的东西，我因此认识到无为是有益处的。不言的教导，无为的益处，普天下少有人能够达到。

**第四十四章** 声名和生命相比哪一样更为重要？生命和财货相比哪一样更为贵重？获取名利和丢失名利相比哪一个更有害？过分的爱惜就必定要付出更多的代价，过于积敛财富必定会招致更为惨重的损失。所以说懂得满足就不会受到屈辱，懂得适可而止就不会遇见危险，这样才可以保持住长久的平安。

**第四十五章** 最完满的东西好似有残缺一样，但它的作用却不会衰竭。最充盈的东西好似是空虚的，但是它的作用却不会穷尽。很直的东西好像有弯度一样，最灵巧的东西好似笨拙一样，最卓越的辩才好像不善言辞一样。运动能抵御寒冷，安静能制服炎热。清静无为才是天下万物的准则。

---

**皿字底**

皿

| 皿 | 皿 | | 皿 | 皿 |
| 益 | 益 | | 益 | 益 |
| 盈 | 盈 | | 盈 | 盈 |

横长托上

同距均匀

皿字底竖画间距均匀，左竖略右斜，右竖略左斜，横长托上。

听朗读 赏经典

---

21

成之。是以万物莫不尊道而贵德。道之尊，德之贵，夫莫之爵而常自然。道生之畜之，长之育之，亭之毒之，养之覆之。生而不有，为而不恃，长而不宰，是谓玄德。

**第五十二章** 天下有始，以为天下母。既得其母，以知其子；既知其子，复守其母，没身不殆。塞其兑，闭其门，终身不勤；开其兑，济其事，终身不救。见小曰明，守柔曰强。用其光，复归其明，无遗身殃，是为袭常。

**第五十三章** 使我介然有知，行于大道，唯

译 文

**第五十一章** 道生成万事万物，德养育万事万物，物质赋予它形体，器具使它完成自己。所以万物没有不尊崇道而珍视德的。道之所以被尊崇，德之所以被珍视，是没有被人加以封爵而常处于自然的状态。道生长万物而不加以干涉，德蓄养万物而不加以主宰，道生长养育万物，使万物成熟结果，使它们受到抚养、保护。道生长万物而不据为己有，抚育万物而不自恃有功，长养万物而不加主宰，这就是奥妙玄远的德。

**第五十二章** 天地万物本身都有起始，这个始作为天地万物的根源。如果知道根源，就能认识万物；如果认识了事事万物，又把握着万物的根本，那么终身都不会有危险。塞住欲念的出口，闭起欲念的门径，终身都不会有烦扰之事；如果打开欲念的出口，力求成事，终身都不可救治。能够察见细微的叫作明，能够保持柔弱的叫作强。运用其智慧光芒，返照内在的明，不会给自己带来灾难，这就叫作因循万物的常理。

宝 盖

宀

首点居中，左点稍向左斜，横笔略上斜。

| 宀 | 宀 | 宀 | 宀 |
| 守 | 守 | 守 | 守 |
| 塞 | 塞 | 塞 | 塞 |

听朗读 赏经典

咎莫憯于欲得，祸莫大于不知足。故知足之足，常足矣。

第四十七章 不出于户，以知天下；不窥于牖，以知天道。其出弥远者，其知弥鲜。是以圣人不行而知，不见而名，弗为而成。

第四十八章 为学日益，为道日损。损之又损，以至于无为。无为而无不为。取天下常以无事，及其有事，不足以取天下。

第四十九章 圣人恒无心，以百姓之心为心。善者善之，不善者亦善之，德善

译文

第四十六章 治理天下合乎道，太平安定，把奔跑的战马退还到田间用来耕作；治理天下不合乎道，连怀胎的母马也要送上战场，在战场的郊外生下马驹。没有比重视欲望更大的罪过，没有比贪心更惨的灾祸，没有比不知足更大的祸患。所以知道满足的这种满足，就是永远地满足了。

第四十七章 不出门户，就能够推知天下的事理；不望窗外，就知道宇宙万物的运行规律。向外奔走得越远的人，他所知道的道理就越少。所以有道的圣人不用去做就能够知道，不用去看就能明了，不妄为而可以有所成就。

第四十八章 求学是一天比一天增加知识，修道是一天比一天减少知识。减少而又减少，一直到无为的地步。顺其自然、清静无为就没有成不了的事情。取得天下要靠无为，如果经常多事有为，就不足以取得天下了。

走 之

横折折撇收紧　平捺舒展

之

首点高悬，横折折撇收紧，忌写成"3"，平捺一波三折。

之
道
远

听朗读 赏经典

也。信者信之，不信者亦信之，德信也。圣人之在天下也，歙歙焉，为天下浑心。百姓皆注其耳目焉，圣人皆咳之。

**第五十章** 出生入死。生之徒，十有三；死之徒，十有三；而民生生，动皆之于死地，亦十有三。夫何故也？以其生生也。盖闻善摄生者，陆行不辟兕虎，入军不被甲兵；兕无所投其角，虎无所用其爪，兵无所容其刃。夫何故？以其无死地焉。

**第五十一章** 道生之，德畜之，物形之，器

单人旁

垂露竖 丨

起笔于斜撇中部

斜撇长短适中，竖画接斜撇中间稍靠上，为垂露竖。

| 亻 | 亻 | | 亻 | 亻 |
| 何 | 何 | | 何 | 何 |
| 住 | 住 | | 住 | 住 |

听朗读 赏经典